明于謙書

余以巡撫奉

命還京道過都城東南之

夕照寺有僧普朗者出其

師古拙俊禅師所遺公中

塔圖并贊語和南請余題

余惟師之是作盖易所謂

立象盡意者也圖以立象而

三希堂法帖

三希堂法帖

三希堂法帖

于謙·題公中塔图赞

于謙·題公中塔图赞

于謙·題公中塔图赞

一九七五

一九七六

意已寓於象之中言以顯意

而象不出於意之外所謂貫

通一理而包括三象因境悟

道而舍妄歸真者也非機

鋒峻拔性智圓融而深造

佛諦者烏足以語此我普

朗徳寶而藏之日夕觀象

以求其意則於真如之境

也何有焚香讚歎之餘書

此數語以遺之

于謙·題公中塔圖贊

于謙·題公中塔圖贊

于謙·題公中塔圖贊

一九七七

一九七八

三希堂法帖

三希堂法帖

姜立纲·与镇邦书帖

姜立纲·与镇邦书帖

明姜立纲书

姜立纲·与镇邦书帖

一九七九

一九八〇

議大夫資治尹兵部

侍郎于謙書

屬承仰

閣下萬為文事每恨寔

交之晚屆房不棄率

無以阶

未敢殊为妍邪伊尔

輕况了屬不當乃匪

者豈為賓可性也仍乞

三希堂法帖

三希堂法帖

三希堂法帖

姜立纲·与镇邦书帖

金琮·与民望书帖

一九八一

一九八二

阁下招麾张伊极区
精徹四邊造设殊宻
之意正照为咸
窐宇吉凶之し

主阁

鎮邦先生阁下

明金琮書

別久不胜念们屡辱
詩翰見盍故庭し情溢

於言表鄉人之便輒詢
動履清嘉深用為慰側
聞貴庠密邇茅山之中清
俯仰其間古迹岩天
留毕以待

三希堂法帖

三希堂法帖

金琮·与民望书帖

金琮·与民望书帖

一九八三

一九八四

先生况　先生古淸政者士
瞻學伍敦求之條尋访
登眺逐一題品歲古之幽增
山水之光性兒前川如夫堂
枉哉生戈話耶话頡頏古人

馳騁於文塲而屈雜小所伸
則大矣
先生遠識宏量豈不以鄙之為確
論耶僕以老懶無用不足為
友今老幸侍椿庭喜懼交

明豊熙書

民更鄉尊先生閣下
併妝三不兇陳随弟〻
友弟金琮再拜

金琮·與民望書帖
一九八五

丰熙·书跋帖
一九八六

范文正公司马温公二帖林文安所藏传
少师马仪部郎三公什袭弥新照燿
知慕二贤今获睹手墨如承颜色　后学四明丰熙谨识

有在於
杜唐张二韩书必军见艺翁博古拣藻
鉴要为不诬予谓叙公非以书擅名今去
三五六百年名名家珍袭如以其可重固

非浮
云不暇故欲作復止又自念
谅然知
前者尝面请作圖书蒙金

明王直书

嘉靖庚寅蜡月既望四明丰熙识

大手不足為鄙人之光是以
奉瀆毫果不晤為清書其
文六事甚更尤練書八字清
心者事慎行謹言作一對只四
指大一字為好如于尤自愧無以
奉報千萬
恐亮

趨多宜言殊慶
奉別滋久馳
南雲郎中相公玉契
直拜白
明姚綬書

王直·與南云书帖

一九八九

姚绶·与邹大人书帖

一九九〇

三希堂法帖

三希堂法帖

姚绶·与邹大人书帖

姚绶·与邹大人书帖

姚绶·与邹大人书帖

一九二

一九一

一九〇

郭季子惠感至意邑當道
流念推母忿如此郎
湖市窮民徐海施榮
體气全生悖
愛討餘亦愈覺必

賜俞兄畫百季蘭承
节鉞書屈一敘不果東
置当腸耿〻條其為僅
西票不宣
沱生姚綬再拜

吴宽·录王摩诘与裴迪书
一九九三

沈周·书跋
一九九四

庙访邻去人阒然六

明吴宽书

夜登华子岗辋水沦涟与月上下寒山远火明灭

林外深巷寒犬吠声如豹村墟夜舂复与

疏钟相间此时独坐童仆静默每思曩昔携手赋

诗当时春仲卉木蔓发轻鯈生水白鸥矫翼

露湿青皋麦雉朝雊倘能从我游乎

明沈周书

二十卅幅继南菁

戊午岁留山堂嘱

裴迪书

延陵吴宽录王摩诘书

三希堂法帖

三希堂法帖

沈周·書跋

沈周·書跋

一九九五

一九九六

余為作家珍筆

余之繪事無定期

也或在詩興中遇

意而成也或酒豪

興起成也此三十冊

余習几案間四載

辛酉歲春初近攜

靜閣三榻修坐西

三希堂法帖

三希堂法帖

沈周·书跋

沈周·书跋

一九九七

一九九八

晔屏蹟牀門敝
髮有娛其間境日
黃鳥為儔白雲侶
賓在汾洒之餘便

作屾石榮帶林木
巖虛褁蹈人家下
上行旅往來各做一
家或三五首聚一景

或於旬日致寫間
或數月後加數
筆山石竹枝
古木花卉余曾

三希堂法帖

三希堂法帖

沈周·书跋

沈周·书跋

一九九

二〇〇〇

古人筆得心遇
目者追想其神
非詫其為之又在
易浮耳在興之

余之若心画学也
弘治乙丑冬十月十
九日竹庄老人沈周
余尝观有当察

三希堂法帖
三希堂法帖

沈周·书跋

王守仁·与日仁书帖

二〇〇一
二〇〇二

明王守仁书

保之字惟莹古不
措因处
古观无公画密室

三希堂法帖

三希堂法帖

王守仁·与日仁书帖

王守仁·与日仁书帖

二〇〇三

二〇〇四

三希堂法帖
三希堂法帖

王守仁·与日仁书帖
王守仁·龙江留别诗

二〇〇五
二〇〇六

正德丙子九月守仁顿

南赣之务天司了

夕瞻昌云太守白楼

吴公大司宋莲小鲁

三希堂法帖

三希堂法帖

王守仁·龙江留别诗

王守仁·龙江留别诗

二〇〇七

二〇〇八

三希堂法帖

三希堂法帖

王守仁·龙江留别诗

王守仁·龙江留别诗

王守仁·龙江留别诗

二〇〇九

二〇一〇

未去先拚别后思
百年日地更绵长
六書姚大三人尔
他日殘生一望得

至烟霞列肺膊
不堪霞雪如鬓
眉羊相向垂
家曾知岸重重

三希堂法帖

三希堂法帖

王守仁·龙江留别诗

王守仁·龙江留别诗

二〇一二

二〇一二

三希堂法帖

三希堂法帖

王守仁·龙江留别诗

王守仁·龙江留别诗

二〇一三

二〇一四

三希堂法帖

三希堂法帖

三希堂法帖

王守仁·龙江留别诗

王守仁·龙江留别诗

王守仁·龙江留别诗

二〇一六

二〇一五

写归时小园
草地谏涂达直
亲时藏室玉篇
堂褙消塔娘

座相逢恨投
笔摊斑语
考义章妹招贠
惜为情多愿愿

三希堂法帖

三希堂法帖

三希堂法帖

王守仁·龙江留别诗

王守仁·龙江留别诗

王守仁·龙江留别诗

二〇一七

二〇一八

拄地凤莱兴田
晴云凉……海梦
课……
虚堂长策坐云

重祖柱日……杉
庭标
似……去谁山
复……云宵

三希堂法帖

三希堂法帖

王守仁·龙江留别诗

王守仁·龙江留别诗

二〇二〇

二〇一九

雪晴芳草夕阳楼

长江江风白芸秋

送君离思比江水

此去悠悠几日时

渐班班衰鬓讯

归去渔樵余泉月

照旧室庐

隐映人烟

林壑

三希堂法帖

三希堂法帖

王守仁·龙江留别诗

王守仁·龙江留别诗

二〇二二

二〇二二

士于武江母亲
休致对揭己小及
孙室及使竟勾补
王

陽明子功烈氣節文章皆居弟
一特多講學一事為眾口所訾善
夫西改先生之言也曰陽明以講學故
譽毀迭見于當時是非我混于後世

穆先生赋之

王守仁·龙江留别诗 　二〇二三

祝允明·前后赤壁赋 　二〇二四

王琼其得宁邸金初通宸濠策其不
孙即皆之此谤毁之馋嗫不足拾取
斯持平之论乎龙江留别诗卷乃将
之官南赣而作是时宸濠反状未露
而已滋殷忧部访中即有戎马驱
驰风尘兵甲等语而又云庙堂长策
诸公在其反卒与乔庄写特角成功
盖已审之于樽俎间久矣诗律清婉

书而通神宜为西陂先生所叹观

岁在癸丑二月戊寅朓秀水朱彝尊

年七十五书

明祝允明书

赤壁赋

壬戌之秋七月既望苏子与客泛舟游于赤

壁之下清风徐来水波不兴举酒属客诵明

月之詩歌窈窕之章少焉月出於東山之上
徘徊於斗牛之間白露橫江水光接天縱一
葦之所如凌萬頃之茫然浩浩乎如馮虛御
風而不知其所止飄飄乎如遺世獨立羽化
而登僊於是飲酒樂甚扣舷而歌之歌曰桂
櫂兮蘭槳擊空明兮泝流光渺渺兮予懷望
美人兮天一方客有吹洞簫者倚歌而和之

其聲嗚嗚然如怨如慕如泣如訴餘音裊裊
不絶如縷舞幽壑之潛蛟泣孤舟之嫠婦蘇
子愀然正襟危坐而問客曰何為其然也客
曰月明星稀烏鵲南飛此非曹孟德之詩乎
西望夏口東望武昌山川相繆鬱乎蒼蒼此
非孟德之困於周郎者乎方其破荊州下江
陵順流而東也舳艫千里旌旗蔽空釃酒臨

祝允明·前后赤壁赋
祝允明·前后赤壁赋
祝允明·前后赤壁赋
二〇二五
二〇二六

江橫槊賦詩固一世之雄也而今安在哉況
吾与子漁樵於江渚之上侣魚蝦而友麋鹿
駕一葉之扁舟舉匏尊以相屬寄蜉蝣於天
地渺滄海之一粟哀吾生之須臾羨長江之
無窮挾飛仙以遨遊抱明月而長終知不可
乎驟得託遺響於悲風蘇子曰客亦知夫水
與月乎逝者如斯而未嘗往也盈虛者如彼

三希堂法帖

三希堂法帖

祝允明·前后赤壁賦

祝允明·前后赤壁賦

二〇二七

二〇二八

而卒莫消長也蓋將自其變者而觀之則天
地曾不能以一瞬自其不變者而觀之則物
与我皆無盡也而又何羨乎且夫天地之間
物各有主苟非吾之所有雖一毫而莫取惟
江上之清風与山間之明月耳得之而為聲
目遇之而成色取之無禁用之不竭是造物
者之無盡藏也而吾与子之所共適客喜而

嘆洗盞更酌肴核既盡杯盤狼籍相與枕藉
乎舟中不知東方之既白

後賦

是歲十月之望步自雪堂將歸于臨皋二客
送余過黃泥之坂霜露既降木葉盡脫人影
在地仰見明月顧而樂之行歌相答已而歎

校山

曰有客無酒有酒無肴月白風清如此良夜
何客曰今者薄暮舉網得魚巨口細鱗狀如
松江之鱸顧安所得酒乎歸而謀諸婦婦曰
我有斗酒藏之久矣以待子不時之需於是
攜酒與魚復遊於赤壁之下江流有聲斷岸
千尺山高月小水落石出曾日月之幾何而
江山不可復識矣余乃攝衣而上履巉巖披

蒙茸踞虎豹登虬龙攀栖鹘之危巢俯冯夷
之幽宫盖二客不能从焉划然长啸草木振
动山鸣谷应风起水涌予亦悄然而悲肃然
而恐凛乎其不可留也反而登舟放乎中流
听其所止而休焉时夜将半四顾寂寥适有
孤鹤横江东来翅如车轮玄裳缟衣戛然长
鸣掠予舟而西也须臾客去予亦就睡梦一

道士羽衣蹁跹过临皋之下揖予而言曰赤
壁之游乐乎问其姓名俯而不答呜呼噫嘻
我知之矣畴昔之夜飞鸣而过我者非子也
耶道士顾笑予亦惊悟开户视之不见其处

余久不耐位小楷适孔周请书二篇欲
为子畏画卷之殿子畏自是画家董巨
恐余书拙钝不能为子畏匹也览之者

其謂何正德乙亥夏五月廿又二日枝
山祝允明記

憶昔鴻古初開天地時以土爲肉石爲骨水爲血脈天爲
皮崑侖爲頭顱江海爲腸胃高岳爲背脊其外四嶽
爲四支百體咸定位乃以日月爲兩眼循環照燭三百六

十骨節八萬四千毛竅勿使淫邪叢淺生瘰癘兩眼
相逐走不歇天帝愍其勞逸不調生病患申命守以
兩兔石口結珠与鸞儀鸞手捉三足老鶬脚踏火輪旛
九蝙呌嘯丹色若木英身上五色尢陸離朝霞賜谷暮
金樞消晨道上扶桑枝揚鞭驅龍扶海若燕霞沸
浪頂魚逭輝煌煜耀啓幽墻輿嗚艸木生芳蕤結璘
生在廣寒桂嶽根漱噀桂露芬香菲歡服白兔所
掎之靈藥蛻上蟠徐养背騎猫光芙蓉蒨雲滇閬
金燦壁范花摘手楠杜掛于撒入大海中散与蚌蛤

為珠璣或落巖谷間化作琅玕人拾得實者膂膓

生明單四外霊官各職十惟貪兩眼晝夜長相追

有物來掩犯兩鬼隨即揮刀鈫禁剸蝦蟇與老�

頭屏氣服從使不散逞意為奸欺天帝憐兩鬼襲放

兩鬼人間娛一鬼乘白狗委向織女姑磨挹河鼓塞

兩挨跳下皇初平牧羊羣烹羊食肉口吻溓膏脂却入

天台山呼龍嚇虎聽指麾東岩鑿石取金邪西岩

掘土求瓊巌岩旬洞青石梁抵驚逐五百羅漢半

夜撥刺衝天飛一鬼乘白豕送以青羊赤兎鼠兒

倏泛閣道出卤清入少微浴咸池身騎青田鶴太采

青田芝仙都杰城三十六洞主騎鸞弱鳳來陪隨神

怱清唱毛女和長烟�ⵀ飄熊㹴紫廳吹笙嚙擊筑

囷衆出舞奔馮夸兩鬼自從天上別ⵀ後道路阻隔不

得相香知忽聞寒山子迷來說回依兩鬼各借問始

知相去近不遠何得不一相見叙情辤ⵀ不得叙焉

得不相思相忍人間五十年未抵天上五十炊忽然宇

宙變老興六月巖霹靂冰天遠竃罷上山作窟宄虵頭

生角有岐鱷魚掉尾研析巨鰲脚蓬萊宮倒水浸

楷樰榯枉矢爭出遲妖怔或大如甕盎或長如委蛇

光燦燦形蒙蒙斗鹿豕呼熊羆扁吳回翔魁魑夭帝

左右無扶持蚊虫蚤蠅蚊餒嘴膚咂血圖飽肥

擾擾不可揮筋節解折兩眼眵不翡奸与娭兩鬼大

惕傷身如受搞答倦欲相約討藥与天帝鑒先去

兩眼翳使識青黃紅白黑便下天潢水洗滌鬒古

腸胃心脾肝肺脾却取女媧所搏土塊改摶一目目口鼻

牙舌眘然後請軒轅邀伏羲風后力牧老龍告春

山磻命魯般詔工倕使豐隆役黔羸羸斸斧鑿

具鹽鍾取金蓐收伐材尾其脩理南極北極樞斡

蓮太陰太陽機橃召皇地示部署出漬神受約天

皇埅生島必鳳皇勿生梟与鳹生獸必麒麔勿生

犴与狸生鱗必龍鯉勿生虵與蠆生甲必龜貝勿生

蝓与蛣生木必松枏生草必蓍葵勿生鉤吻含毒斷

人腸多生積林罩利傷人肌蟣皇害禾稼必俉其蠶

蚨虺狼妨畜收必過其孕犖啟迪天下種悉蹈

禮義尊父師奉事周交王巖仲尼晉子興孔子思欲

習書易禮樂春秋詩屨正直屏翰歙引頑囂入規矩

雍雍熙熙不凍不飢避刑遠罪恕祥祺謀求行不竟

吞帝錯怪惠謂此是我所當為恥兩鬼何敢越

分生思惟吸吸向瘡肓漏泄造化微怠詔飛天神王與

我捉此兩鬼拘囚之勿使走人寰做出妖惟奇飛天神

王得天帝詔立召五百夜叉帶金繩將鐵四尋踪逐跡

莫放兩鬼走逸入嶮巇五百夜叉箇箇口吐火搜天括地竅

不疲吹風放火烈山谷栗閬杉柏楞櫟蘭艾萬並衛

茅茨燔焱熨灼無餘遺搜到九萬九千百九十仞

函谷底捉住兩鬼眼睛宪活如淙雛養在銀絲鐵

三希堂法帖
三希堂法帖

祝允明·書劉基詩

祝允明·書劉基詩

祝允明·書劉基詩

二〇四〇

二〇三九

珊肉衣以文采食以廪莫敎突出龍絡外踏折地軸

傾天維兩鬼点自相顧嘆但得不寒不飢長衆無

嚴悲自可等待天帝息怒解猜惑依舊天上作

伴同遊戲

右劉誠意兩鬼詩擬昌黎二鳥體所謂二鬼公蓋

自謂及金華太史也其推挹金華如此至於奇博

真險之辭又芝盧全馬異在其下矢

正德丁卯夏六月紈涼古寺書呂解翄

太原 祝允明

別來久審
行李何日指家逐中晴明粒
啟沐甚慰隨閣等言畫來定
男至今得回唇甚久人重念也
上皆荒芜塘遲在多沖暉
到食共湘遂得腹痕亦審

雨勻稿～平正於挂神稍吞
後也等得修拘台兄大事停
期違生吉日屈指廿～名十五
一百空饰居升廣日如柔憤～
情此相
面雨村善也召妓
書慧山詩曾百亮至家吉廿

文証明·與希古书帖
二〇四三

文証明·與希古书帖
二〇四二

文証明·與希古书帖
二〇四一

彼樂聲轟治碑而
西堪怜歸目異境石
言当
睂二律辨興雄然
殊气校人合合之情

宧隆吟感出乃坏
七雨陰雨桂枝全
囯一寂七
窨口如自去左側更
鄭蕭惻以説將移事

人奉領积缄直支字一室耨致弟、偶得稷帽一事椒上左右泊桐而巳再拜野亭先生尊祝䇎史

子朗吉坐嗚草彼临言

明文彭書

八月十日

为手迫已八月虚苍以剥求手方玉尚朔新而趣慈三團云的楷已晚详上

文彭·与华麓书帖

文彭·与华麓书帖

二四九

二〇五〇

明周天球書

失後

罪尋寧乞人事名而走竄

...（草書難辨）

周天球·与壶粱书帖

周天球·与壶粱书帖

周天球·与壶粱书帖

三〇五二

二〇五一

三〇五二

三希堂法帖

三希堂法帖

张凤翼·与龙冈书贴

张凤翼·与龙冈书贴

张凤翼·与龙冈书贴

二〇五五

二〇五六

明张凤翼书

明董其昌書

董其昌書

邵康節先生自著无名

公傳

無名公生於皇方長於皇

才者方豫方終於豫方年

十歲求學於里人遂盡里

人之情已之潭十玄其一

二美年二十求學於鄉

人遂盡鄉人之情已之

潭十玄其三四美年卅

地遂盡天地之情已之澤
七八矣年五十求學於天
古人之情已之澤十去其
年四十求學於古人遂書
情已之澤十去其五六矣
求學於國人遂盡國人之

無得而去矣始則里人慤
其俄而以人鄉人曰斯
人善與人居安得謂之僻
既而鄉人慤其後問於國
人國人曰斯人不妄與人
交安得謂之汎汎而國人

董其昌·邵康节无名公传并程朱赞

二〇六一

董其昌·邵康节无名公传并程朱赞

二〇六二

將其隨問於四方之人曰邪人不然安得

邪之隨既而四方之人又

疑之贊於古今之人古之又

之人曰斯人如絕爲可之

同者又問之於天地天地

不對當是時四方之人

迷亂不復得知曰彈爲

無名云夫妄名者不可得

而名也凡物有形則可當

可罷則可名然則邪人妄

體手曰看體而無色色者也

董其昌·邵康节无名公传并程朱赞

二〇六三

董其昌·邵康节无名公传并程朱赞

二〇六四

斯人岂用手曰有用而岂

心者也夫有迹弓以者斯

可得而知也岂岂迹者

强见神且不可得而知而

况於人手岂其诗曰不显

未起见神莫知不由手

我更由亦谁能造万物

者天地也能造天地者太极

也太极者其而得而名手

而得而知亦岂岂名之曰

太极太极者亦岂岂名之曰

污手坡尝自属之赞曰借

董其昌·邵康节无名公传并程朱赞

董其昌·邵康节无名公传并程朱赞

董其昌·邵康节无名公传并程朱赞

二〇六五

二〇六六

东面貌假尔形骸异九

睨閒注閒来人告之以临

福對曰未嘗居不善人告

之以禳灾對曰未嘗妄祭

有以詩曰禍如許免人须

谄福著绮求天可量又曰

中孚起信寧須祷多岁

生灾未易禳性喜饮酒

岁命曰太和湯而饮不多

徽醺而罷不喜過醉掇

喜詩曰性喜飲飲喜

渐酡饮未澈狂口先吟哦

墙高于肩室大于斗布
睡亦岂能枕其故其诗曰
过美惟求冬燠夏凉遇此
之室谓之安乐窝不喜
欤不足者可奈何而寐
吟哦不足遂及浩浩

被褐帷药熏饱后拳
吐鲁中充塞宇宙其5
人文隆贱无洽于身至甘
怜未尝作皱眉事故人
眚得其欵心见贵人未尝
曲奉见不善人未尝怠

董其昌·邵康节无名公传并程朱赞

董其昌·邵康节无名公传并程朱赞

董其昌·邵康节无名公传并程朱赞

二〇七一

二〇七二

去见善人未之知也未
尝立合故其祷曰凤月
情性江湖豪气色斯
来多翔而后至至无贱无
贵至富世贵至将无迎
无拘无忌闻人之谤未尝

幽闲人之誉未尝喜吟
人言人之善则能和之
又从而喜之闻人之
恶未尝和且如闻父母之
名故至诗曰乐只是善人乐
闻善而乐道善言乐行

善喜聞人之惡如負
刺帅人之善如佩蘭蕙
家貧未嘗求於人人饋
之雖賓不受故至詩曰
窖來嘗憂快不至臘收天
下春陽之肝於朝廷掭之

董其昌·邵康节无名公传并程朱赞

二〇七三

董其昌·邵康节无名公传并程朱赞

二〇七四

良雖不強免六不強起晚
有二子教之以仁義授之
以六經柔主省慮誅未嘗
挂一言舉世尚奇事来
嘗立異行故其詩曰不佞
禅紹不溲方士不生戶庭

直㘝天地家素業儒口未

嘗不道儒言身未嘗不行

儒行故其詩曰心無妄旦

是㕥妄走人無妄交物無

妄更費之論之甘受其随

綽之言之無生其右義

軒之書未嘗輕与堯舜

之談未嘗解口嘗中和天

同樂易友吟自在詩頎

歡喜酒百年昇平不

為不偶七十康强不属不

壽其行為㕥名公之行

董其昌·邵康节无名公传并程朱赞　二○五

董其昌·邵康节无名公传并程朱赞　二○六

董其昌·邵康节无名公传并程朱赞　二○七

手
程子傳之曰邵堯夫先生
始學於百源隱苦刻厲冬
不爐夏不扇夜不就席
者數年衛人賢之先生
歎曰昔人為友千古而吾未

董其昌·邵康节无名公传并程朱赞

董其昌·邵康节无名公传并程朱赞

董其昌·邵康节无名公传并程朱赞

二〇七七

二〇七八

嘗及四方壹乎已手於是
走吳直楚過齊魯客梁
晉久之而惘曰道在是矣
蓋然有定居之意先生少
時自雄其才慷慨有大志
既學力慕高遠盡謂先生己

董其昌·邵康节无名公传并程朱赞

二〇七九

董其昌·邵康节无名公传并程朱赞

二〇八〇

董其昌·邵康节无名公传并程朱赞

十年始至蓬蓽環堵不蔽

其順浩然き婦在沸葵三

連手万物之變然後頯然

地之運化陰陽之消長以

老德莫助玩心高明觀天

之事為不可敢及其學盖

先生之廣先生德肇粹然

過派者有不之公府而必之

里仁之遠近尊之士人之

以諸人石就问者日眾鄉

秋如讲学於家未嘗强

風雨躬爨以養を父母居之

室之可知其贤然不事表
暴不设防睡正而不谅直
而不汗清明坦白洞澈中
外接人尝肉外贵贱亲
疏之间群居燕饮嘻语
终日不敢甚异於人盖吾

董其昌·邵康节无名公传并程朱赞

二〇八一

董其昌·邵康节无名公传并程朱赞

二〇八二

所乐何如耳病畏寒暑
常以春秋时行拄城中士
大夫家聴其车音俯候迎
致儿童奴隷皆欣欣喜尝
奉其亲人言必依於孝弟
忠信乐道人善而未尝及

其恶故贤者悦其德不贤

者服其化所以厚风俗成

人材者多矣又曰先生之

学得之李之挺之挺得

于穆伯长推其源流远有

端绪今考穆李之言及其

董其昌·邵康节无名公传并程朱赞

二〇八三

董其昌·邵康节无名公传并程朱赞

二〇八四

行事概可见矣而先生纯

一不襍汪洋浩大乃其所

自得者多也

朱子曰或问康节诗云施

为经纶则千钧弩磨砺当

如百链金问如何是千钧

譬曰只是不妄發如子房
之不漢楊說一句當時承
當者便須百碎又有弱云
當年老拳以橫秋今日看
来甚可羞事到強處終屑
屑道非心得竟以干揲中

龍虎忘香守棋上山河
慶謂亦俱非等閒語
贊先生像曰天挺人豪英
邁蓋世駕鳳鞭霆歷覽多
際手探月窟足路天根間
中之古靜素乾坤

適菴年館丈為康節先生

二十二世孫與卿會同楊讀 余

中秘書每具陳先世家學先

是涑水司馬公為之誌其墓

東坡書之世稱雙絕元元已

間戎馬生郊邵氏不兩於

董其昌·邵康节无名公传并程朱赞

二〇八七

董其昌·邵康节无名公传并程朱赞

二〇八八

大墨寶燼乞後存煞先生

學貫天人羽翼孔孟宜乎

天壤為不敝疏不俟碑板

俦而直黃无欤表揚言使

不然矛先代家多汨於等

藉因以先生自著奇等名公

傳及程朱夫子待讚屬書
於余〻後學何能抹齋堂
廉直以齡嗣孝丑不敢重
負乃以三藏寘嘉序華
意屬賣此冊真而〻為
仍知程學淵源〻照屬迷

隆有金章紫誥不得生
手其右奏
萬曆丁酉暮春既望
董其昌書並後

攝心念佛欲浄速成

董其昌·邵康節无名公傳并程朱贊
二〇八九

董其昌·仿三種書
二〇九〇

董其昌·仿三种书

董其昌·仿三种书

三昧對治昏散之法散
息最要凡欲坐時先
想已身在圓光中默
觀鼻端想出入息每一
息默念南無阿彌陀
佛一聲方便調息不

緩不急心息相依隨其
出入勿住坐臥皆可行
之勿令間斷常自密密
行持乃至深入禪定
息念兩忘即此身心與
虛空等久久純熟心

眼闻通三昧忽尔现
前即是唯心净土 妙峯云
傚懷仁聖教序

念佛教息一心念佛而教歴之分
朗不教而自亳不教方是真教息若一
一随佛教古何以擬心

修禅之法行住坐臥總
當調心隨時調習次有三
法一繫緣收心唐人詩
三月到上方諸品净心
持半偈万緣空日用

董其昌

董其昌·仿三种书

董其昌·仿三种书

二〇九三

二〇九四

間一心不亂專持佛号

行住坐卧綿～密～毫

無間断二借事錬心常

人之心懲情濃厚須随

事磨錬難忍處須忍處難

捨處須捨難行處須行處須行

難受處頂受久久錬習

胸中廓然此是現前

貞定工夫古語云静處

養氣闹處錬神心不得

事錬則私意不除最當

努力三随處養心坐禅

董其昌·仿三种书

董其昌·仿三种书

二〇九五

二〇九六

者謂和氣息收斂元神

只要心定心細心閒今不

浮坐須於動中習存應

中習止立則手足端嚴行

則步与心應言則安和簡

默一切運用端詳閒泰勿

董其昌·仿三种书

董其昌·仿三种书

董其昌·仿三种书

二〇九七

二〇九八

有疾言遽色雖不出而時、

細密時、安定如此收心定

力易成

傚蘇文忠公

董其昌

法界圓融坡法、

不離本位極樂遍
在一切處乃舉一
今收也如帝釋殿
千珠寶網千珠光
影咸入一珠一珠光
影匝入千珠雖珠

珠互遍而此珠不可
為彼珠彼珠不可為
此珠条而不雜離而
不分雖二圓而無所
在弥陀浄土即千珠
之一十方國土一一省

三希堂法帖

董其昌·仿三种书

董其昌·仿三种书

二〇九

三〇〇

千珠之一三乘人天
一名非千珠之一聖人
善巧方便專念阿彌
陀佛乃千珠直示一
珠見一佛即見十方
佛亦見九界眾生微

塵刹海十虛古今一
印摺圓
倣米南宮
歲在辛亥十月廿七日
華亭董其昌

龍神感應記

天啓元年辛酉余蒙
召北上豆淮陰屬前
殺日風雨大作黃流
下漲淤淤乘之而下

清口壅塞且二十里
余與太行呂君各令
人汪測之其淺戞不
能盈尺乃輕舟六不
得渡管河郡丞趙君

三希堂法帖

三希堂法帖

董其昌·龙神感应记并碑阴

董其昌·龙神感应记并碑阴

二〇三

二〇四

欲用力挑潏而其势
不能余不浮已谋陆
行复以病不能兴进
退维谷愈谓
金龙四大王可祷也

余迁其说然试为文
告於神长年蜚以酿
钱血牲属吕君肃拜
以请鱼一人为神言
此河属张将军吾当

董其昌·龙神感应记并碑阴

二〇五

董其昌·龙神感应记并碑阴

二〇六

問之已風一人為撟
軍言更無曰乃可濟
神言此太遲不可玉
一二日不可乃曰
詰朝乃有水可通舟

矣余殊不信晨起則
水長一二尺淤泥盡
去舟人欽呼挐挽而
前沛然共濟無礙既出
口復苦風逆余復禱

於神遐得便風於是
頹神功之顯赫也遂
同趙君及清河令安
君詣廟中祀而謝靈
眖昔夫子不語怪乃

吾鄉天妃之著靈於
海與茲神之著靈於
河皆隨呼隨應捷於
桴鼓耳目所及不可
一端盡要以

国家百万军储之
转输南北数千里舳
舳之来注皆于此寄
命彭有神以尸之而
非渺茫迂远之谈乎

董其昌·龙神感应记并碑阴

董其昌·龙神感应记并碑阴

二二一

二一二

余既亲拜神迹不可
湮没遂纪其事俾赵
灵石于庙以示来兹
且为神添一段佳话
马若赵君措据疏鉴

安君拊綏荒瘦皆神
所聽目併書之
賜進士出身光祿大
夫柱國少師兼太子
太師吏部尚書中極

殿大學士知
經筵日講制誥
予告存問奉
詔特起禍清荼向高
撰

碑陰
岳神為樺退之閉衡
雲海神為蘇子瞻現
屠市兩公方見齒於
世而神明呵護非嘗

董其昌·龙神感应记并碑阴
董其昌·龙神感应记并碑阴

二一五

二一六

時王公貴人所敢望
者正直之眺不惟其
官惟其人也今少師
葉公應　北上
召龍神前驅引泉脉　北上

夜石龙随邨響荅其
事甚異堂為紗籠中
人役之應兩弌葢公
弼亮三朝親挟日轂
而苐之再践師垣所

董其昌·龙神感应记并碑阴

三一七

董其昌·龙神感应记并碑阴

三一八

為領衆正定廟漠致
弖君扵尧舜者神之
先見之亘其效靈若
此可為世道慶矣舟
行时金廣父兄荟在

坐見榱楼之下有蜿

蜒盤旋與絶流而度

游風而迎者凡三皆

龍神之化身也紀文

所未列质文属余缀

董其昌·龙神感应记并碑阴

董其昌·龙神感应记并碑阴

二二九

二二〇

之碑陰 前史官華

亭董其昌篆額并

書

天啟元年嘉平之望

三希堂法帖

三希堂法帖

董其昌·曹娥碑

董其昌·曹娥碑

三二三

三二一

孝女曹娥碑

孝女曹娥者上虞曹盱之女也其先與

周同祖末冑荒沈爰来適居盱能撫節

安歌婆娑樂神以漢安二年五月時迎伍君

逆濤而上為水所淹不得其屍時娥年十四號

慕思盱哀吟澤畔旬有七日遂自投江以漢安

死經五日抱父屍出以漢安迄于元嘉元年青

龍在辛卯莫之有表刾史度尚設祭誄之

辭曰

伊惟孝女曄之之姿偏其返而令色孔儀

窈窕淑女巧咲倩兮宜其家室在浴

之陽待禮未施嗟喪慈父彼蒼伊何

無父孰怙訴神告哀赴江永號視死如

歸是以眇然輕絕投入沙泥䎰；孝女作

沈乍浮或治洲興或在中泳或趨端瀨

或還波濤千夫共聲悼痛萬餘觀者

填道雲集路衢涙掩涕驚慟國都

是以哀姜笑市杞崩城隅或有兔西引

鏡勢耳用刀坐臺待水抱樹而燒於戲孝

女德茂此壽何者大國防禮自脩豈況烝

賤露屋草茅不扶自直不鏤而雕越梁

過宋此之有殊哀此負屬千載不渝嗚呼

哀哉辭曰

銘勒金石質之乾坤歲數曆祀丘墓

起墳光于后土顯照天人生賤死貴義之

利門可悵華範彫零早分範婉窈窕

永丘配神若堯二女為湘夫人時效舉髀

以招後昆

漢議郎蔡雍聞之来觀夜闇手摸其文
而讀之雍題文云黃絹幼婦外孫虀臼又
云三百年後碑冢當墮江中當墮不墮
逢王匡
晟平二年八月十五日記之
懷充
滿騫　僧權

董其昌

董其昌·曹娥碑

董其昌·洛神賦十三行補

二二五

二二六

洛神賦十三行補
體迅飛鳧飄忽若神陵波微
步羅襪生塵動無常則若危若
安進止難期若往若還轉眄流
精光潤玉顏含辭未吐氣若幽
蘭華容婀娜令我忘飡於是屏
翳收風川后静波馮夷拌鼓女

之浪；
子敬十三行洛神賦初時為兩自
賈秋壑始得浮合為一元陳灝集賞
浮之以寄趙文敬公後來摹刻各
異惟晉陵唐荊川先生家藏宋搨
本最不失真孫宗伯又刻于家幾而
謂二者一等者余今年定小楷之

董其昌·洛神賦十三行補

董其昌·洛神賦十三行補

董其昌·洛神賦十三行補

二二七

二二八

嬌清歌騰文魚以警乘鳴玉鸞
以偕逝六龍儼其齊首載雲車
之容裔鯢鯨踊而夾轂水禽翔而
為衛於是越北沚過南岡紆素領
迴清揚動朱脣之徐言陳交接
之大綱恨神人之道殊怨盛年
之莫當抗羅袂以掩涕兮淚流襟

宗、此為法書第一每之、嘗筆輒
用其意、嘗見摹玉書帖有右軍書
全賦、未、空為玉書天、子家全帙
小楷眇、畫行體予嘗、宗人似記如
此真跡入宋御府有德壽顋元文宗
後得之以賜柯九思有趙子昂跋、見
此如客陽樓親閱呂祖以笛自此、、

獨鷲右今之書吳杨郎仲偁之喬簣盛
多元人贊詠余館師韓宗伯手生鑒
藏以為第一已歸於畫江王辰玉
太史余從雪假之屢、展玩真希
代之寶也標籤但云晉賢書不言右
軍惟倪雲林而述之孫過庭書譜
命之右軍清敦書法程末麦鍾繇体

崇禎元年二月望

二王小楷余頗疑傳世洛帖多

經唐宋摹臨未有確論若子

赤十三行似迥出諸蹟妙而精

籠學者宜以為極則晉陵孫

宗伯刻於家即荊川先生而莊

宋本差復古恨視文氏傳雲石

先天淵矣 其昌

崇禎元年清朗日里有遠余花北門寓宅同觀

社會云六日於悟書法發陵孫宗伯補三帖於此帖而

脈之觀雪織洒淋補三帖妙法非諸此帖而

在此吉祥雲霞之當有天雨花其上

拙榴生事峯家令食粥
来已数月今人鬖鬙
祇益憂煎惠及少来
實濟艱勤故以陳告
右颜鲁公借米帖
也

阴寒不审太保所苦
已损恳慰病妻服药
要少鹿脯惠及数斤为
殊赞束获坠于簏中又
拾叐也乃驰谒不次
右颜鲁公鹿脯帖

柳十九仲矩自共城
来执太官来作饭食
我且之百家之耆膝
勤我卜邻此心飞
残已左太以之麓美

十七日东坡居士书

董其昌

明董其昌書

孝經

仲尼居曽子侍子曰先王

有至德要道以順天下民用
和睦上下無怨汝知之乎曽
子避席曰参不敏何足以知
之子曰夫孝德之本也教之
所由生也復坐吾語汝身體
髮膚受之父母不敢毁傷

孝之始也立身行道揚名於
後世以顯父母孝之終也夫
孝始於事親中於事君終
於立身大雅云無念爾祖
聿脩厥德

天子章

子曰愛親者不敢惡於人敬
親者不敢慢於人孝敬盡於
事親而德教加於百姓刑於
四海蓋天子之孝也甫刑曰
一人有慶兆民賴之

諸侯章

董其昌·孝经

董其昌·孝经

在上不驕高而不危制節

謹度滿而不溢高而不危所

以長守貴也滿而不溢所以

長守富也富貴不不離其

身然後能保其社稷而和其

民人蓋諸侯之孝也詩云戰

戰兢兢如臨深淵如履薄冰

卿大夫章

非先王之法服不敢服非先

王之法言不敢道非先王之德

行不敢行是故非法不言非

道不行口無擇言身無擇行

言滿天下無口過行滿天下
無怨惡三者備矣然後能守
其宗廟蓋卿大夫之孝也詩
云夙夜匪懈以事一人

士章

資於事父以事母而愛同資

於事父以事君而敬同故母
取其愛而君取其敬兼之者
父也故以孝事君則忠以敬
事長則順忠順不失以事其
上然後能保其祿位而守其
祭祀蓋士之孝也詩曰夙興夜

董其昌·孝經

董其昌·孝經

二四三

二四四

窹無忝爾所生

庶人章

用天之道分地之利謹身節

用以養父母此庶人之孝也故

自天子至於庶人孝無終始而

患不及者未之有也

三才章

曾子曰甚哉孝之大也子曰

夫孝天之經也地之義也民之

行也天地之經而民是則之則

天之明因地之利以順天下是以

其教不肅而成其政不嚴而治

禁詩云赫赫師尹民具爾瞻

而民和睦示之以好惡而民知

敬讓而民不爭導之以禮樂

陳之以德義而民興行先之以

先之以博愛而民莫遺其親

先王見教之可以化民也是故

孝治章

子曰昔者明王之以孝治天下

也不敢遺小國之臣而況於公

侯伯子男乎故得萬國之懽心

以事其先王治國者不敢侮於

鰥寡而況於士民乎故得百姓

之懽心以事其先君治家者不

敢侮於臣妾而況於妻子乎予

故得人之懽心以事其親夫然故

生則親安之祭則鬼享之是以

天下和平災害不生禍亂不作

故明王之以孝治天下也如此

詩云有覺德行四國順之

聖治章

辛末元日書時年七十七歲

曾子曰敢問聖人之德無以加

於孝乎子曰天地之性人為貴

人之行莫大於孝孝莫大於嚴

父嚴父莫大於配天則周公其
人也昔者周公郊祀后稷以配
天宗祀文王於明堂以配上帝
是以四海之內各以其職來祭
夫聖人之德又何以加於孝乎
故親生之膝下以養父母以嚴

聖人因嚴以教敬因親以教愛
聖人之教不肅而成其政不嚴
而治其所因者本也父子之道
天性也君臣之義也父母生之
續莫大焉君親臨之厚莫重
焉故不愛其親而愛他人者謂

之悖德不敬其親而敬他人者

謂之悖禮以順則逆民無則焉

不在於善而皆在於凶德雖得

之君子不貴也君子則不然言

思可道行思可樂德義可尊

作事可法容止可觀進退可

度以臨其民是以其民畏而愛

之則而象之故能成其德教而

行其政令詩云淑人君子其儀

不忒 次日書

紀孝行章

子曰孝子之事親也居則致其

董其昌·孝经

董其昌·孝经

二五三

二五四

三希堂法帖

董其昌·孝经

二五五

三希堂法帖

董其昌·孝经

二五六

敬養則致其樂病則致其憂

喪則致其哀祭則致其嚴五者

備矣然後能事親事親者居

上不驕為下不亂在醜不爭居

上而驕則亡為下而亂則刑在

醜而爭則兵三者不除雖曰

用三牲之養猶為不孝也

五刑章

子曰五刑之屬三千而罪莫大

於不孝要君者無上非聖人

者無法非孝者無親此大亂

之道也

三希堂法帖

三希堂法帖

董其昌·孝經

董其昌·孝經

二五七

二五八

廣要道章

子曰教民親愛莫善於孝教
民禮順莫善於悌移風易俗
莫善於樂安上治民莫善於
禮禮者敬而已矣故敬其父則
子悅敬其兄則弟悅敬其君

則臣悅敬一人而千萬人悅
所敬者寡而悅者衆此之謂
要道也

廣至德章

子曰君子之教以孝也非家至
而日見之也教以孝所以敬天下

之為人父者也教以弟所以敬天
下之為人兄者也教以臣所以敬
天下之為人君者也詩云愷悌君
子民之父母非至德其孰能順
民如此其大者乎 三日

廣揚名章

子曰君子之事親孝故忠可移
於君事兄弟故順可移於長
居家理故治可移於官是以
行成於內而名立於後世矣

　諫諍章

曾子曰若夫慈愛恭敬安

親揚名則聞命矣敢問子
從父之令可謂孝乎子曰是
何言與昔者天子有爭臣
七人雖無道不失其天下諸
侯有爭臣五人雖無道不失
其國大夫有爭臣三人雖無

道不失其家士有爭友則
身不離於令名父有爭子
則身不陷於不義故當不
義則子不可以不爭於父臣
不可以不爭於君故當不
義則爭之從父之令又焉得

董其昌·孝經

董其昌·孝經

二六一

二六二

三希堂法帖

三希堂法帖

董其昌·孝经

董其昌·孝经

二六三

二六四

為孝乎

感應章

子曰昔者明王事父孝故事

天明事母孝故事地察長幼

順故上下治天地明察神明

彰矣故雖天子必有尊也言

有父也必有先也言有兄也宗

廟致敬不忘親也備身慎行

恐辱先也宗廟致敬鬼神著

矣孝悌之至通於神明光於

四海無所不通詩云自西自東

自南自北無思不服

三希堂法帖

三希堂法帖

董其昌·孝经

董其昌·孝经

二六五

二六六

事君章

子曰君子之事上也進思盡忠

退思補過將順其美匡救其

惡故能上下能相親也詩云心

乎愛矣遐不謂矣中心藏之

何日忘之

喪親章

子曰孝子之喪親也哭不偯禮

無容言不文服美不安聞樂不

樂食旨不甘此哀感之情也三

日而食教民無以死傷生毀不滅

性此聖人之政也喪不過三年

三希堂法帖

三希堂法帖

董其昌·孝经

三希堂法帖

董其昌·孝经

董其昌·孝经

二六七

二六八

示民有终也为之棺椁衣衾
而举之陈其簠簋而哀感之
擗踊哭泣哀以送之卜其宅兆
而安措之为之宗庙以鬼享之
春秋祭祀以时思之生事爱敬
死事哀感生民之本尽矣死

生之义备矣孝子之事亲终
矣

易诗书春秋礼之名经也不
於宣尼之世杏坛授受唯有孝
经耳二氏之学如活华度人
经皆以持诵为功唐人于孝经

今采風使者周迄郡國每以孝
子薦何以姜王之事寡之解述

則張橫渠西銘尤是一家眼目

為滿字非半字也若更於六詮卿

有大報恩皆祖孝經以為教父以

永誦道家有孝道明王翔家

之援神契也

其尤異者頗為一編即孝經

雄鯉若浮編覽故府之牘採

洞盡而命不傷此何无減卧冰

有四明敖歲孩子割肝哎母肝

曩時武陵楊中丞梅湖時曾

自如书法无论何体，须有自知之明方可以建立家法。崇以没故遂

治日京承可流家

多老兴

自如书法无论何体

崇祯四年岁在辛未长至日

董其昌书并跋

三希堂法帖

三希堂法帖

董其昌·临淳化帖

董其昌·临淳化帖

二七三

二七四

三月四日㡱书去冬幕盛十月书去如秋葵如品日为之为不具王㡱

廿四日庆白唯久白㡱返妙来而适㐬宗去回之蒙㡱生㡱完远及不

南廣　七月十日万告朗等　便潦火感傷切　不自勝　　淳汝等各可　知迟

向言：吾法旨動下疎　台岁及不至告父　疏

崇禎六年歲在癸酉　四月朔晚临淳化帖

許年舍金之陸師文敦

之之孫摭趙伯駒苦

松金平圍見示有書

將軍父子家風私季

董其昌·題書十則

董其昌·題書十則

董其昌·題書十則

二二七七

二二七八

摩劍松金堂亦雄

蓋是如欲臂信富

金以墨意為使

兩宸屋古盡卷

軸精神而洛拓

三希堂法帖

董其昌·题书十则

二八○

其临之笔法十册
知之庭云但能作字
谓之一字画道未
也盖平
宜家以古人为师未

是乎自习以天地为
师海和九州皆是
妙在余此图仿想及
祝融睹六柏与柯
葛时便自一拨而就

余游大姚村圖
乃高尚書尝筑
煙雲游赏為掻
俱超王孙之山

權石龄夢見如夢
此圖以傅之
夏山雨色
圖筆度

董其昌·題書十則

董其昌·題書十則

二八一

二八二

三希堂法帖

三希堂法帖

三希堂法帖

董其昌·題書十則

董其昌·題書十則

董其昌·題書十則

二八三

二八四

遠憨書開葛
懷如畫裁戊
唐子畏詩紅桃

私山花氣雲氏
園松之松乾學
子畏言作撲生
連林人不覺

獨樹眾乃奇

偃樹金秋雨

何邑居乃山庄間室

信筆點綴秋雲

落母乃为

三希堂法帖

三希堂法帖

三希堂法帖

董其昌·題書十則

董其昌·題書十則

董其昌·題書十則

二二八五

二二八六

茗山希晚雲

远人信浪堤妹

市上凄兮

此菴比眾彩杉本

董其昌·题书十则

董其昌·题书十则

董其昌·题书十则

二八七

二八八

二八八

董其昌·近作诗四首

董其昌·近作诗四首

二八九

二九〇

色传和固难 之重下船上 其昌 庚午十月舟阳雄

槁檽为粟风 谁入绘圆帻右 定是下和跡 荦江氿癸康

诗星河秋度
不孫韵雲舩
多光御史
言孝许文瓊

玖赠人存
郯钓鱼法
东海洪舊
肆隼獎

三希堂法帖

三希堂法帖

董其昌·近作诗四首

董其昌·近作诗四首

董其昌·近作诗四首

董其昌·近作诗四首

先藏久月印

清久狂多主秋

母琴車孤差已

羅壽我庫

児皎毛全舒

荃之句時九枝

撑千麦多鳥

当弟雲隆篇

董其昌·近作诗四首

董其昌·近作诗四首

二九九

三〇〇

三希堂法帖

三希堂法帖

董其昌·跋趙吳興書

董其昌·跋趙吳興書

二一〇一

二一〇二

余年十八学書人書□
至形模便目□吳興□□老
美如□□吳興書法□□

安見寧寂卷終日坐冤
学真云修子執筆夕
已自李□冤冤美
某□□□為
信稿笑頻

道友人帰山那
山齋之与参人又蒼之与
多木扉花与满泉夾
何為与其谷文宜和与
見深道經知与行猫
悦石工与流泉興松窅

董其昌·书古人诗

董其昌·书古人诗

董其昌·书古人诗

芳草屋入雲中与蒼経
上山泥与拖犢神与秉
芳如瓜属壹杳与收穀
愧不才与好賢睡跃云
芳貪禄杞印与投洸
回慈平与而卜

山中人兮所帰雲冥冥
兮雨霏霏杉薔波兮翠
菅廉白鷺兮物兔兮
亦兮裏衣山兮重兮一
雲混天地兮不分榜暗暖
兮膏簟猿不見兮高仲鱼

三希堂法帖

三希堂法帖

三希堂法帖

董其昌·书古人诗

董其昌·书古人诗

董其昌·书古人诗

二二〇六

二二〇五

山西兮夕陽見東皋兮
遠邦手萲缆兮千里助
惆悵兮思君
村上翔
我奉漁推盂諸野一生目
豈照之老作可狂野芋津

董其昌·书古人诗

董其昌·书古人诗

董其昌·书古人诗

董其昌·书古人诗

董其昌·书古人诗

三〇九

三二〇

枝头作满庭阴春日迟
依约半庭影离离正堪
玩枝上莺不畏人莺去
芳花尽有相伴采藏藏寫
雪红数欲乱手伍宜远绿

刺己牵杏蒲萄架上粉光
海杨柳园中膜雪飞空
秋踏影淹此始风吹香拳
逅人归
搁笔歌
出簾仍有钿笔随见

三希堂法帖

三希堂法帖

董其昌·书古人诗

董其昌·书古人诗

董其昌·书古人诗

三二二　三二一

羅幬乍恨識遲微收皓

腕纏紅袖深過朱綰低

翠眉忽然高張應踠節

韶管莫不嚼繡幌紗窗

玉指迴旋若飛雪鳳簫

微秋月有時稱美和郎

羽帳雲屏遲情更多已

起紅臉能伴醉又忍來門

娥再過昭陽伴裏景聰明

出到人間繞長成遙知禁

曲難翻霧猶自君王說小

名

寒食城東即事
清溪一道穿桃李演
漾綠蒲涵綠白芷
溪上人家凡幾家
落花半落東流水
蹴踘屢過飛鳥省輾

鞦韆竞出垂楊少年
分日作遨遊不用清明
兼上巳

董其昌·书古人诗

董其昌·书古人诗

三二二三

三二二四